MON	
TUE	
WED	
THU	
FRI	
SAT	
SUN	

MON

TUE

WED

THU

FRI

SAT

SUN

MON

TUE

WED

THU

FRI

SAT

SUN

MON

TUE

WED

THU

FRI

SAT

SUN

MON	
TUE	
WED	
THU	
FRI	
SAT	
SUN	

MON

TUE

WED

THU

FRI

SAT

SUN

MON

TUE

WED

THU

FRI

SAT

SUN

MON

TUE

WED

THU

FRI

SAT

SUN

MON	
TUE	
WED	
THU	
FRI	
SAT	
SUN	

MON

TUE

WED

THU

FRI

SAT

SUN

MON

TUE

WED

THU

FRI

SAT

SUN

MON

TUE

WED

THU

FRI

SAT

SUN

MON	
TUE	
WED	
THU	
FRI	
SAT	
SUN	

MON

TUE

WED

THU

FRI

SAT

SUN

MON	

TUE	

WED	

THU	

FRI	

SAT	

SUN	

MON	
TUE	
WED	
THU	
FRI	
SAT	
SUN	

MON

TUE

WED

THU

FRI

SAT

SUN

MON

TUE

WED

THU

FRI

SAT

SUN

MON

TUE

WED

THU

FRI

SAT

SUN

MON

TUE

WED

THU

FRI

SAT

SUN

MON

TUE

WED

THU

FRI

SAT

SUN

MON

TUE

WED

THU

FRI

SAT

SUN

MON

TUE

WED

THU

FRI

SAT

SUN

MON

TUE

WED

THU

FRI

SAT

SUN

MON	
TUE	
WED	
THU	
FRI	
SAT	
SUN	

MON

TUE

WED

THU

FRI

SAT

SUN

MON

TUE

WED

THU

FRI

SAT

SUN

MON	

TUE	

WED	

THU	

FRI	

SAT	

SUN	

MON

TUE

WED

THU

FRI

SAT

SUN

MON

TUE

WED

THU

FRI

SAT

SUN

MON

TUE

WED

THU

FRI

SAT

SUN

MON

TUE

WED

THU

FRI

SAT

SUN

MON	
TUE	
WED	
THU	
FRI	
SAT	
SUN	

MON

TUE

WED

THU

FRI

SAT

SUN

MON

TUE

WED

THU

FRI

SAT

SUN

MON

TUE

WED

THU

FRI

SAT

SUN

MON

TUE

WED

THU

FRI

SAT

SUN

MON	
TUE	
WED	
THU	
FRI	
SAT	
SUN	

MON

TUE

WED

THU

FRI

SAT

SUN

MON	

TUE	

WED	

THU	

FRI	

SAT	

SUN	

MON	
TUE	
WED	
THU	
FRI	
SAT	
SUN	

MON

TUE

WED

THU

FRI

SAT

SUN

MON

TUE

WED

THU

FRI

SAT

SUN

MON

TUE

WED

THU

FRI

SAT

SUN